好学又好教　　无师也可通

陆有珠

我在书法教学的课堂上，或者是和爱好书法的朋友交流的时候，常常听到他们提出这样的问题："初学书法，选择什么样的范本好？"

这个问题确实提得很好。初学书法，选择范本很重要。范本是联系教和学的桥梁。中国并不缺乏字帖，缺乏的是一本好学又好教、无师也可通的好范本。目前使用的各类范本都有一定程度的美中不足。教师不容易教，学生不容易学。加上现代社会生活节奏加快，信息爆炸，学生要学的科目越来越多，功课的量越来越大，加上升学考试的压力仍然非常大，学生学习书法就不能像古人那样投入大量的时间和精力来训练。但是，书法又是一门非常强调训练的学科，它有非常强的实践性。"写字写字"，就突出一个"写"字。怎么来解决这个矛盾呢？我想首先要做的一条就是字帖的改革，这个范本应该既好学，又好教，甚至没有教师指导，学生也能自学下去，无师自通，能使学生用更短的时间掌握学习书法的方法，把字写得工整、规范、美观，以腾出更多的时间来学习其他学科的知识。这是我们编写这套"书法大字谱"丛书的第一个原因。

第二，目前许多字帖，范本缺乏系统性，不配套，给教师对书法的整体把握和选择带来了诸多不便。再加上历史的原因，现在的许多教师没能学好书法，如果范本不合适，则更不知如何去指导学生，"以其昏昏，使人昭昭"，那是不行的，最后干脆拿写字课去搞其他科目了。家长或学生购买缺乏系统性的范本时，有的内容重复了，造成了浪费，但其他需要的内容却未包含，造成遗憾。

第三，现在许多字帖、范本的字迹太小，学生不易观察，教师或家长讲解时也不好分析，买了字迹太小的范本，对初学书法的朋友帮助并不大。最新的书法教学研究表明，学习书法先学大字，后学中字和小字，其进步效果更加显著。有鉴于此，我们出版了这套"书法大字谱"丛书，希望能对这种状况的改变有所帮助。

该书在编辑上有如下特点：

首先，它的实用性强，符合初学书法者的需要，使用方便。编写这套字谱的作者都是长期从事书法教学的教师，他们不仅是勤奋的书法家，创作有成，更重要的，是他们有丰富的书法教学经验，能从书法教学的实际出发，博采众长，能切合学生学习书法的实际分析讲解，有针对性，对症下药。他们分析语言中肯，简明扼要，通俗易懂，他们告诉你学习书法的难点在哪里，容易忽略的地方又在哪里。如何克服困难，如何改进缺点。这样有的放矢，会使初学书法的朋友得到启迪，大有收获。

其次，该书在编排上注意循序渐进，深入浅出，简明扼要，易学易教。例如在《颜勤礼碑》这册字谱里，基本笔画练习部分先讲横画，次讲竖画，一横一竖合起来就是"十"字，接下来讲撇画，加上一短撇，就是"千"字。在有了横竖的基础上，加上一长撇，就是"在"字或者"左"字。"片"字是横竖的基础上加一竖撇。这样一环紧扣一环，一步推进一步，逻辑性强。在具体的学习上，从易到难，从简到繁，特别适合初学书法的朋友，就连幼儿园的小朋友也会喜欢这样循序渐进的教学方法的。在其他字谱里，我们也是按照这样的原则来编排的。

再次，该书的编排是纵线与横线有机结合，内容更加充实。一般的范本都是单线结构，即只注意纵线的安排，先从笔画开始，次到偏旁和结构，最后讲章法。但在书法教学实践中，我们发现许多优秀的书法教师都是笔画和结构合起来讲的，即在讲一个基本笔画时，举出该笔画在字中的位置，该长还是该短，该重还是该轻，该直还是该曲，等等，使纵线和横线有机地结合在一起，使初学书法的朋友在初次接触到笔画时，也有了结构的印象。因为汉字是一个有机的整体，笔画和结构有着非常密切的关系，我们在教学时往往把笔画、偏旁、结构分开来讲，这只是为了教学的方便而已，实际上它们是很难截然分开的，特别是在行草书里，这个问题更显得重要。赵孟頫说过一句话："用笔千古不易，结字因时而异。"其实这并不全面，用笔并非千古不易，结字也不仅因时而异，而且因笔画的变异而变异，导致千百年来大量书法作品的不同面目、不同风格争奇斗艳。表面上看来是结构，其根本都是在用笔。颜真卿书法的用笔和宋徽宗书法的用笔迥然不同，和王铎、张瑞图书法的用笔也迥异。因此，我们把笔画和结构结合来分析，更符合书法艺术的真谛，更符合书法教学的实际。应该说，这是书法教学的一种新的尝试，一种新的突破。

这套"书法大字谱"丛书还有一个特点，它是以古代有名的书法家的一篇经典作品的字迹来分析讲解，既有一笔一画的分解，也有偏旁、结构和章法的整体把握，并将原帖放大翻成阳文，以便于观摩和欣赏。它以每一位书法家的一篇作品为一册，全套合起来，蔚为壮观。篆、隶、楷、行、草五体皆备，成为完美的组合。读者可以整套购买，从整体上把握，可以避免分散购买时的重复和浪费，又可以根据需要，单册购买，独立使用，方便了不同需求层次的读者。同时也希望由此得到教师、家长和广大书法爱好者的理解和支持。

由于我们的水平所限，本丛书一定存在这样或那样的不足，我们恳切期望得到识者的匡正，以便它更加完善，更加完美。

1997年2月于南宁

目　录

第一章
　一、书法基础知识 ……………………………………………………………………… 2
　二、柳公权及柳体字简介 …………………………………………………………… 3
第二章　基本笔画训练 ………………………………………………………………… 4
第三章　偏旁部首训练 ………………………………………………………………… 23
第四章　字形结构训练 ………………………………………………………………… 29

第一章

一、书法基础知识

1.书写工具

笔、墨、纸、砚是书法的基本工具，通称"文房四宝"。初学毛笔字的人对所用工具不必过分讲究，但也不要太劣，应以质量较好一点的为佳。

笔：毛笔中最重要的部分是笔头。笔头的用料和式样，都直接关系到书写的效果。

以毛笔的笔锋原料来分，毛笔可分为三大类：A.硬毫（兔毫、狼毫）；B.软毫（羊毫、鸡毫）；C.兼毫（就是以硬毫为柱、软毫为被，如"七紫三羊"、"五紫五羊"等各号，例如"白云"笔）。

以笔锋长短可分为：A.长锋；B.中锋；C.短锋。

以笔锋大小可分为大、中、小三种。再大一些还有揸笔、联笔、屏笔。

毛笔质量的优与劣，主要看笔锋。以达到"尖、齐、圆、健"四个条件为优。尖：指毛有锋，合之如锥。齐：指毛纯，笔锋的锋尖打开后呈齐头扁刷状。圆：指笔头成正圆锥形，不偏不斜。健：指笔心有柱，顿按提收时毛的弹性好。

初学者选择毛笔，一般以字的大小来选择笔锋大小。选笔时应以杆正而不歪斜为佳。

一支毛笔如保护得法，可以延长它的寿命，保护毛笔应注意：用笔时应将笔头完全泡开，用完后洗净，笔尖向下悬挂。

墨：墨从品种来看，可分为三大类，即油烟、松烟和兼烟。

油烟墨用油烧成烟（主要是桐油、麻油或猪油等），再加入胶料、麝香、冰片等制成。

松烟墨用松树枝烧烟，再配以胶料、香料而成。

兼烟是取二者之长而弃二者之短。

油烟墨质纯，有光泽，适合绘画；松烟墨色深重，无光泽，适合写字。现市场上出售的墨汁，较好的有"中华墨汁"、"一得阁墨汁"。作为初学者来说一般的书写训练，用市场上的一般墨就可以了。书写时，如果感到墨汁稠而胶重，拖不开笔，可加点水调和，但不能往墨汁瓶加水，否则墨汁会发臭，每次练完字后，把剩余墨洗掉并且将砚台洗净。

纸：主要的书画用纸是宣纸。宣纸又分生宣和熟宣两种。生宣吸水性强，受墨容易渗化，适宜书写毛笔字和中国写意画；熟宣是生宣加矾制成，质硬而不易吸水，适宜写小楷和画工笔画。

用宣纸书写效果虽好，但价格较贵，一般书写作品时才用。

初学毛笔字，最好用发黄的毛边纸、湘纸或高丽纸，因这几种纸性能和宣纸差不多，长期使用这几种纸练字，再用宣纸书写，容易掌握宣纸的性能。

砚：砚是磨墨和盛墨的器具。砚既有实用价值，又有艺术价值和文物价值，一块好的石砚，在书家眼里被视为珍物。米芾因爱砚癫狂而闻名于世。

目前，初学者练毛笔字最方便的是用一个小碟子。

练写毛笔字时，除笔、墨、纸、砚以外，还需有枕尺、笔架、毡子等工具。每次练习完以后，将笔砚洗干净，把笔锋收拢还原放在笔架上吊起来。

2.写字姿势

正确的写字姿势不仅有益于身体健康，而且为学好书法提供基础。其要点有八个字：头正、身直、臂开、足安。

头正：头要端正，眼睛与纸保持一尺左右距离。

身直：身要正直端坐、直腰平肩。上身略向前倾，胸部与桌沿保持一拳左右距离。

臂开：右手执笔，左手按纸，两臂自然向左右撑开，两肩平而放松。

足安：两脚自然安稳地分开踏在地面上，分开与两臂同宽，不能交叉，不要叠放，如图①。

①

写较大的字，要站起来写，站写时，应做到头俯、腰直、臂张、足稳。

头俯：头端正略向前俯。

腰直：上身略向前倾时，腰板要注意挺直。

臂张：右手悬肘书写，左手要按住桌面，按稳进行书写。

足稳：两脚自然分开与臂同宽，把全身气息集中在毫端。

3.执笔方法

要写好毛笔字，必须掌握正确执笔方法，古来书家的执笔方法是多种多样的，一般认为较正确的执笔方法是以唐代陆希声所传的五指执笔法。

按：指大拇指的指肚（最前端）紧贴笔管。

押：食指与大拇指相对夹持笔杆。

钩：中指第一、第二两节弯曲如钩地钩住笔杆。

格：无名指用甲肉之际抵着笔杆。

抵：小指紧贴住无名指。

②

书写时注意要做到"指实、掌虚、管直、腕平"。

指实：五个手指都起到执笔作用。

掌虚：手指前紧贴笔杆，后面远离掌心，使掌心中间空虚，中间可伸入一个手指，小指、无名指不可碰到掌心。

管直：笔管要与纸面基本保持相对垂直（但运笔时，笔管是不能永远保持垂直的，可根据点画书写笔势，而随时稍微倾斜一些），如图②。

腕平：手掌竖得起，腕就平了。

一般写字时，腕悬离纸面才好灵活运转。执笔的高低根据书写字的大小决定，写小楷字执笔稍低，写中、大楷字执笔略高一些，写行、草执笔更高一点。

毛笔的笔头从根部到锋尖可分三部分，如图③，即笔根、笔肚、笔尖。运笔时，用笔尖部位着纸用墨，这样有力度感。如果下按过重，压过笔肚，甚至笔根，笔头就失去弹力，笔锋提按转折也不听使唤，达不到书写效果。

④

逆锋：指落笔时，先向行笔相反的方向逆行，然后再往回行笔，有"欲右先左，欲下先上"之说。

露锋：指笔画中的笔锋外露。

中锋：指在行笔时笔锋始终是在笔道中间行走，而且锋尖的指向和笔画的走向相反。

侧锋：指笔画在起、行、收运笔过程中，笔锋在笔画一侧运行。但如果锋尖完全偏在笔画的边缘上，这叫"偏锋"，是一种病笔不能使用。

回锋：指在笔画的收笔时，笔锋向相反的方向空收。

4. 基本笔法

学好书法，用笔是关键。

每一点画，不论何种字体，都分起笔（落笔）、行笔、收笔三个部分，如图④。用笔的关键是"提按"二字。

按：铺毫行笔；提：是笔锋提至锋尖抵纸乃至离纸，以调整中锋，如图⑤。初学者如果对转弯处提笔掌握不好，可干脆将锋尖完全提出纸面，断成两笔来写，可逐步增加提按意识。

笔法有方笔、圆笔两种，也可方圆兼用。书写起来一般运用藏锋、露锋、逆锋、中锋、侧锋、转锋、回锋，提、按、顿、驻、挫、折、转等不同处理技法方可写出不同形态的笔画。

藏锋：指笔画起笔和收笔处锋尖不外露，藏在笔画之内。

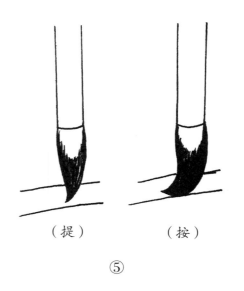

（提）　　　（按）

⑤

二、柳公权及柳体字简介

柳公权（778—865），字诚悬，京兆华原（现在陕西铜川）人。是继颜真卿之后晚唐的又一位书法大家。尤其是他的楷书，达到了炉火纯青的地步，世称"柳体"，对当时及后世都影响极大。

古人常用"颜筋柳骨"来评价柳公权的书法特点。这是与颜真卿的书体比较而论。总体上说，柳体用笔骨力居多，笔画清劲；结体中宫（中心）收紧，外围舒展开朗。

柳公权字的用笔，方笔和圆笔兼备。"方笔"是指笔画在起笔和收笔处有棱角，呈方的形状。如写横画，在逆锋向左上角起笔后，就要向下落笔（即所谓欲横先竖），再转锋向右行笔，收笔时用"回锋收笔"。如写竖画，在逆锋向左上角起笔后，就要向右横落笔（即所谓欲竖先横），再转锋向下力行。起笔时用"逆锋"笔法，在行笔时铺毫，至笔画尽处，多用顿笔。这样用笔，笔画形态呈方的形状，这就叫"方笔"。圆笔指写出的点画呈圆形。圆笔在起笔后用裹锋，不使笔锋分散开，行笔不折不顿，写到尽处，一往即收，没有折锋痕迹。这就叫"圆笔"。如柳体字中许多竖画的收笔即为圆笔。柳体字中，短的笔画较粗壮，长的笔画较细长。如长横较细，横向上凸；短横粗壮，

稍向下凸，两头略向上翘。长撇舒长略曲；短撇直短，短撇较长撇粗重。竖画的起笔多用回锋顿点法，落笔处呈向左弯的"鸟头"状。捺画凝重，一波三折明显，出锋刚毅，斩钉截铁。点画多外方内平，棱角分明。钩画常回锋出钩。折画顿挫分明，干净利落。挑画笔势险峻，出锋自如。

柳字的结体，中宫收紧，主笔舒长清健，余笔紧缩集结，显出谨严中疏朗开阔之势，这是他继承欧、颜特点而又创新意之处。柳体的结体和用笔特点，是介于欧体和颜体之间的一种风格。柳公权的字，最早学二王，后遍习隋唐以来各家的笔法，所以他的作品，既具魏晋人的风貌，又吸取了隋唐以来，比如欧阳询、虞世南、褚遂良、陆柬之等各家之长，尤其受颜真卿的影响最大。柳体字继承了前辈诸家的优点，写出了刚劲中含秀润，严谨中见生动，使一般人看来，有一种平易近人的感觉，所以一向被选为初学楷书的范本，实用价值较高。

本字谱选用柳体流传下来的大字碑版《玄秘塔碑》。此碑书体端正俊丽，用笔干净利落，引筋入骨，寓圆厚于清劲之中，是柳书的代表之作。

一、横画

横是最基本的笔画，它的变化不多，只有长短之分，有时写得轻些，有时写得重些。书写横画运笔不要太快，以免飘而无力，提、按动作不能太突然，起笔、收笔的动作不能太重、太慢。横画的形态一般是左低右高，不要写得太平，角度一般为4°~5°，有撇捺的笔画时，横的角度还要大些。

（一）长横

1. 逆锋向左起笔。
2. 折锋向下作顿。
3. 提笔向右中锋行笔。
4. 转锋稍向上昂。
5. 折锋向右下作顿。
6. 向左回锋提收。

范字要点："三"字三横异，第一、二横用短横，第一横起笔略用转锋（圆笔），第二横起笔用折锋（方锋），略细，第三横起笔用折笔，中间略细，收笔较重，笔势略向下扣。

（二）短横

1. 逆锋向左起笔。
2. 折笔向下作按。
3. 顺势向右力行。
4. 稍向上昂，折笔向下。
5. 略驻后向左收笔。

范字要点："土"字第一横用短横，中间一竖居中线，写得重而挺劲。柳体字的短横写得较粗，取势两头略向上翘，与长横形成鲜明的对比。

二、竖画

竖的变化也不多，有悬针、垂露、铁柱之分。有时写得短些，有时写得长些。一般是悬针写得较长。同一个字中，如果有两竖，其中有一用悬针，有一用垂露。如都写垂露，则或相向，或相背，以求变化。

（一）悬针竖

1. 逆锋向左上起笔。
2. 折锋向右略顿。
3. 再折锋向右下稍驻。
4. 向下铺毫力行。
5. 出锋收笔作针尖状。

范字要点："十"字的竖用悬针，下端尖细，竖居横的中间而略偏右，比横画略长。

（二）垂露竖

1. 逆锋向左上起笔。

2. 折锋向右略顿。

3. 转锋向下力行。

4. 于画尽处顿笔向左上或右上围收，略呈露珠状。

范字要点："干"字第一横用短横，起笔用方折，较粗；第二横用长横，略细。竖居第二横中间偏右一些。写得较重，挺拔有力。

（三）铁柱竖

起、运笔写法同上。只是写得稍短、稍重些。收笔处不作回锋，略顿即收笔。

范字要点："山"字中竖较重，左右竖下端略向中间聚拢，右竖比左竖长，较近中间竖。

三、撇画

撇的写法在柳体字中变化较多，有时起笔比其他多一个动作，如曲头撇。有时起笔采用顺入的笔法，如兰叶撇。书写撇时要中锋用笔，若用侧锋抹出，容易形成一面平、一面锯齿的情况，或者落笔太重，突然抽笔太轻太快，形成钉头鼠尾的样子。

（一）短斜撇

1. 逆锋向上起笔。

2. 折锋向右下作顿。

3. 转锋向左下力行撇出，要力送撇尖。

范字要点："仁"字的撇较其他笔画都重。左竖用垂露略向左呈弧形。第一横画取势上翘，第二横略向下扣，形成对比。两横的距离不能太远。

（二）长斜撇

写法同短斜撇，只是中间运笔过程较长，略呈弧状。一般与长捺相配。

范字要点："舍"字的人字头要覆盖住下部的笔画。捺较撇重，撇比捺的书笔处高些。下部的"口"字居中线中间，左竖较长，"口"字不能写得太大。

（三）平撇

1. 逆锋起笔。
2. 折锋向右下稍顿。
3. 转锋向左较平地撇出页不垂。

范字要点：柳体字中，短的笔画一般写得较重，长的笔画一般写得较轻，形成鲜明的对比。如前面介绍过的短横和长横。这里的"千"字的撇也写得较重，与其他的长笔画形成对比，"千"字的竖作悬针竖，也居横的中间而略偏右。

（四）曲头撇

1. 逆锋向左上角起笔。
2. 折锋向右。
3. 再折锋向右下稍顿。
4. 用力向左下撇出。

范字要点："有"字的撇起笔重，比其他的撇多了一个折的动作。横画写得较长，撇不要写得太长，收笔处不要超过横的起笔处的下方。"月"字不能写得太宽，左竖用垂露竖。中间的两短横取势稍有变化。

（五）竖撇

　　1. 逆锋起笔。

　　2. 折锋向右略顿。

　　3. 提笔向下撇出。力送撇尖，下端稍向左下。

　　范字要点："用"字的横折竖钩与左竖撇略呈相背状，中间竖用垂露，两横略有变化。

（六）兰叶撇

　　1. 顺锋起笔（顺入）。

　　2. 向左下行笔渐渐按下渐渐提起，略作弧势。

　　3. 顺笔出锋（顺出），力送撇尖。

　　范字要点："度"字的点在横画的偏右处，撇的起点略到横的三分之一处。捺的笔画较重。整个"度"字笔画呈内敛之势。

（七）回锋撇

　　1. 逆锋起笔。

　　2. 折锋向右略顿。

　　3. 提笔向左下运笔。

　　4. 至尾端回锋向上蓄势向左上趯出。

　　范字要点："凡"字的形态呈左收右展，横的部分笔画较重。左撇与右的横折斜钩距离较近，呈相背之势。

（八）横折撇
 1. 起笔同横法。
 2. 笔锋略上昂。
 3. 折笔向右下作顿。
 4. 转锋向左下写长斜
撇。

 范字要点："夕"字的
第一撇下端收笔呈回锋状，
较长撇有变化。点在长撇内，
不要点到长撇下方。整个字
斜中取正。

四、捺画

 捺是相当难写的笔画。
捺大概分为两种，一是斜捺，
一是平捺。平捺和侧捺要写
得轻重的变化，写出一波三
折的韵味。在楷书中，捺一
般要写得比撇重，各家的楷
书都是如此。

（一）长捺
 1. 逆锋起笔。
 2. 转笔向下徐行。
 3 至下半截稍带卷起之
意，与左撇相配。
 4. 至捺脚处稍驻。
 5. 提笔向右捺出。

 范字要点："大"字的
横不要写得太长，捺比撇重，
起笔处搭在撇的左边。

（二）短捺
 写法与长捺基本相同，
只是形态短些、直些。捺脚
也短些。

 范字要点："床"字的
点居横中偏右，撇的起笔较
偏右，短横较粗，长竖较细，
捺重。整个字的笔画呈内
敛之势（内紧外松的结构特
点）。

（三）侧捺

1. 顺锋起笔，向右下边行笔边铺毫。由轻到重。

2. 稍住向右铺毫，轻重基本一致。

3. 稍住向右提笔捺出。

范字要点："是"的"日"字写得细而窄，横画不宜太长，收笔处以不超过捺尾为妥。中间的短竖正对"日"字的中心。撇笔短而轻。侧捺既不像斜捺有趋下之势，也不像横捺有仰托之态，而是侧在中间。收笔处比横画的收笔处长。整个字显上窄下宽之势。

（四）横捺

1. 逆锋向左起笔。

2. 转笔向上，微顿。

3. 向右下徐徐行笔略作仰势。

4. 稍住，蓄势向右捺出，力送捺尖。

范字要点："迎"字的走之连点，分两笔写成。捺的部分较重。其他笔画较轻，捺画较向右舒展，以托住上部的笔画。

（五）反捺（长点）

写法与长点同（见长点写法）。

范字要点：一个字中有上下两捺者，其中一捺用反捺；上下两部分同一右偏旁而末笔是捺者，有时以其中一部分改用反捺。如"欣""歌"等字。"依"字的左撇较重，竖用垂露。横较短，中撇较轻。反捺起笔正对竖挑。

五、折画

柳体字的折法顿挫很明显，一般都采取略上昂再向右下折的方法。书写折笔，折处不能顿笔过力，形成一个大的关节，像鹤膝一样。

（一）横折

1. 起笔同横法。
2. 至折处笔锋向右上略昂。
3. 向右下作顿。
4. 提笔向下力行。
5. 至收笔处略驻（或稍作回收）收笔。

范字要点："田"字的右竖比左竖长，横折的起笔处不与左竖相连，中间的横画连左不连右，写得略轻。整个字呈上宽下窄之势（开肩）。

（二）竖折

1. 起笔同竖法，运笔向下力行。
2. 至竖尽处提笔向左。
3. 折笔向下略顿。
4. 行笔向右同横法。
5. 收笔也同横法。

范字要点："比"字的左边低一些，右边高些，左短横写得粗重，下挑重而尖。右短横比左短横长一些，轻一些。竖折像两笔写成一样。

（三）撇折

1. 撇法同前。
2. 至撇尖笔锋稍向左折笔，向右下作顿。
3. 提笔向右作横或作挑。

范字要点："玄"字的上折作横，下折作挑，上折短下折长。两个折写得紧促，上横较长。

（四）斜折

1. 起笔如斜撇。

2. 至折处略顿作折。

3. 向右下作长点，略呈弧形。

4. 稍顿回锋收笔。

范字要点："如"字呈左长右短状，取横势，"女"字的横，左重右轻（像挑法），撇舒展，"口"字左竖长，呈上宽下窄之势（开肩）。

（五）竖弯折

1. 起笔同竖法。

2. 至折处运笔稍慢转锋向右运笔。

3. 至尽处稍顿后即回锋收笔。

范字要点："能"字呈左高右矮之状，左部上扁而宽，下窄而重。右部的两个"匕"字，写得有变化，上撇长一些，下撇短而重。上折小一些，折后取势向右上。下折大一些，折后取势略向右下。

六、挑画

挑的变化较少，有时写得斜一些，有时写得略平些，要看具体情况而定，但写法大致相同。挑的起笔有点像横法。写挑的关键在于提笔出锋，一定要把笔锋送到尖端。

（一）斜挑

1. 逆锋起笔。

2. 折笔向下作顿。

3. 提笔向右上角挑出，要尖而有力。

范字要点："持"字的提手旁的短横左重右轻，向右上斜。竖不作钩势，与右竖钩形成对比变化，挑较长。右边的"寺"字，第一横粗重，第二横细轻，第三横较第二横短。三横取的角度不同。点在第三横上，较重。

11

（二）反钩挑
 1. 逆锋起笔。
 2. 折锋向右下稍顿。
 3. 向下运笔略呈弧形。
 4. 略往左转笔向右下折。
 5. 稍顿后提笔向右上挑出。

 范字要点："長（长）"字的上部较窄，下部开宽（上紧下松），上三横的写法要有些变化。长横细而有力，捺笔较重。

七、点画

 点的变化较多，在不同的位置有不同的写法。点在各种笔画中较为难写，它是最短的笔画，但在很短的距离里，笔锋要做许多动作。

（一）侧点
 1. 逆锋向左上角起笔。
 2. 折笔向右略顿。
 3. 转笔向右下行，稍顿微微提笔。
 4. 向左上方回锋收笔。

 范字要点："主"字的点写得丰满有力，三横长短有变化，中竖较重，正对点的中间，下横偏左。

（二）垂点
 1. 逆锋向上起笔。
 2. 折笔向右下略驻。
 3. 稍提笔向左下行，略驻。
 4. 略提笔向右上收笔。

 范字要点："帝"字的点也写得丰满有力，正对着下竖，居米字格的中线，垂点略向左斜，"宀"写得较宽。横钩很特别，折笔后重重地钩出，与其他笔画形成轻重粗细的对比。"巾"字不能写得太宽，下竖用悬针竖。

（三）直点
1. 起笔与侧点同。
2. 折笔向右略顿。
3. 再折笔向右下略顿。
4. 稍提笔向下行，收笔一般不作回锋。

范字要点："宏"字的直点居米字格的中线上，下部撇短而横长，"厶"紧促，运笔较重。横画左轻右重，偏向左边。

（四）长点（反捺）
1. 顺锋起笔。
2. 向右下渐行渐按。
3. 转笔向下。
4. 向左上回锋收笔。

范字要点："不"字的撇的起笔近横画的三分之二处。竖用垂露竖，居米字格中线。右长点与左撇要均衡。

（五）左右点
1. 顺锋起笔。
2. 向左下按笔。
3. 转锋向上收笔。
4. 顺锋起笔。
5. 向右下方按笔。
6. 转锋向上收笔。

范字要点："茶"字的草字头不宜写宽，两短横较粗，撇捺舒展，下两点离得较疏远。竖钩正对米字格中线。

（六）相向点①

1. 逆锋向左上角起笔。
2. 转锋向右下按。
3. 稍驻后提笔回锋上收笔。
4. 逆锋起笔。
5. 折锋向右。
6. 再折锋向右下略顿。
7. 用力向左下角撇出。

范字要点："弟"字的前两点较重。竖用垂露，撇的起笔搭在竖的左边。

相向点②

1. 稍逆锋后折笔向左。
2. 转笔向下按笔。
3. 稍顿后回锋向上，稍驻后向右上挑出。
4. 逆锋起笔。
5. 折笔向右，转笔向右下方按笔。
6. 回锋向上收笔。

范字要点："其"字写成上窄下宽状，两竖距离较近，第二竖较长，中间两横连左，下两点开张，左右呼应。

（七）相背点

1. 逆锋向上起笔。
2. 折笔向右下顿笔。
3. 略提笔后转锋向左下角撇出。
4. 逆锋起笔。
5. 折笔向右。
6. 再折向右下方按笔。
7. 稍顿后向左上收笔。

范字要点："兵"字也写成上紧下松状，上短撇起笔重，长横舒展。下两点，左写成短撇，右点较长，与左撇水平均衡，像凳子的两脚，稳稳地支撑着。

14

（八）顺向点

1. 逆锋起笔。

2. 转笔向右下按笔。

3. 回锋向上。

4. 稍驻蓄势向左撇出。

5. 逆锋起笔。

6. 转锋向右下按笔作围。

7. 回锋向左上收笔。

范字要点："井"字的两横和两竖均呈相背状。上横短而粗，下横长而细，下横的收笔较重。左竖略向左弯，右竖曲中求直，也用垂露法。左短右长。

（九）上下点

1. 逆锋（或顺锋）起笔。

2. 向右下转锋按笔。

3. 稍顿后回锋向上，带出挑钩与下点起笔呼应。

4. 承接上点收笔，渐向右下按。

5. 向右下按笔、稍驻。

6. 回锋向左上收笔。

范字要点："於（于）"字左旁竖钩在横的右部，短撇搭在竖钩的左边，右短撇用曲头撇。右横写成左轻右重的短横。两点上下呼应，一气呵成。

（十）水旁点

第一、二点写法与侧点同，只是大小应稍有变化。第三点写法：

1. 顺锋起笔顺势向右下按。

2. 稍驻后向右作转。

3. 沿原路回锋向上。

4. 回锋至上半部后稍驻蓄势提笔挑出。

范字要点："法"字的第一点较重，挑点出锋正对右第二横画的起笔。短横左重右轻。竖写得较重。第二横向右舒展。

（十一）合三点
 1. 顺锋起笔。
 2. 向右下按。
 3. 回锋向上略带出挑尖与第二点呼应。
 4. 起笔顺锋。
 5. 向下按笔。
 6. 回锋向左上收笔，再与第三点呼应。
 7. 第三点与相向点①的写法相同。

 范字要点："滔"字的水旁写法与上法同。"臼"部开肩，左竖短，右竖长，左轻右重。"滔"字要注意空间的布白安排。

（十二）顾盼点
 第一点起笔、运笔与侧点同，只是收笔处带出挑尖与第二点相呼应。第二、第三点写法与相向点②写法相同。

 范字要点："必"字的三点相互呼应，顾盼有情。撇画较长，横弯钩不宜写得太宽，以免松散。

（十三）两对点
 点法同前。

 范字要点："録"字的左撇和右短横较重，右竖不作钩。在右所占比例基本相等。左右四点，两两相对，上下呼应，尖聚中心。

（十四）烈火点

1. 第一点写法：顺锋（或稍逆）起笔。

2. 向左下按笔。

3. 稍驻后回锋向上收笔。中间两点稍直，写法同侧点。

4. 第四点写法也如侧点。第一点、第四点比中间两点稍大些。

范字要点："然"字上窄下宽，点很多，但形态、轻重、斜正忌雷同，四点紧靠上部。

八、钩画

钩在楷书中的变化也很多。也是比较难写的笔画，因它有时向左，有时向右，有时上仰，有时下俯，有时则斜向上方。柳体字钩的顿挫很明显。书写钩的关键也在于提笔、敛毫，把力量凝聚到笔画的锋尖，这样才有笔势，有神采。

（一）横钩

1. 起笔同横法。

2. 行笔至钩处向右上略昂。

3. 转笔向右斜下顿（似作侧点）。

4. 回锋至中部。

5. 驻锋，蓄势向左斜角方向钩出（钩与横的角度约为45°）。

范字要点："家"字的直点正对竖弯钩的重点。直点和左点都得写较重。横钩向右较舒展。三撇的方向要有变化，忌平行，忌雷同，也不宜写得太长。

（二）竖钩

1. 起笔同前竖法。

2. 顿笔后略提转锋向下力行。

3. 至钩处稍顿向左作围。

4. 转笔回锋向上稍驻蓄势。

5. 向左趯出。（钩尖与竖的角度多为90°）。

范字要点："来"字第一横用短横法，第二横用长横，但不宜过长，因为主笔是竖钩。竖钩长。撇轻捺重。撇捺交叉在竖的左右。"来"字取纵势。

（三）竖弯钩

　　1. 起笔同竖法。
　　2. 顿笔转锋向下，带一定的弧度力行。
　　3. 至钩处向左作围略顿。
　　4. 回锋向上驻锋作势。
　　5. 向左趯出。

　　范字要点："乎"字上部紧聚，竖在长横偏右处。竖弯钩是主笔，写得长而重。

（四）斜钩（戈钩）

　　1. 逆锋起笔。
　　2. 折笔向右略顿。
　　3. 向右下斜势略带弯行笔，行笔不宜太快，也不宜太弯。
　　4. 至钩处作顿。
　　5. 回锋向上作势钩出。

　　范字要点："成"字主笔是斜钩。左收右展，左边两钩一个直些，一个斜一些。要注意布白的安排。

（五）弧弯钩

　　1. 顺锋（或略逆）起笔。
　　2. 向右下行笔呈弧形。
　　3. 作顿向上回锋。
　　4. 得势后向左趯出。

　　范字要点："猶（犹）"字的第一笔较重，第二撇的起笔搭在钩的右边。右下的笔画较轻。要注意字的布白的安排。底下左右相平。

（六）横弯钩（心钩）

1. 顺锋轻轻落笔。

2. 向右下行笔渐重，一路作横弯势。

3. 至钩处稍顿，回锋向左。

4. 得势后向左上（字心方向）钩出。

范字要点："心"字取横势。横弯钩要写得曲而有力。第二点的位置要适中，与第三点相呼应。

（七）右竖弯钩（浮鹅钩）

1. 起笔与竖法同。

2. 弯处行笔稍慢向右圆转作势。

3. 至钩处稍顿锋略向左回，得势后向上挑出。

范字要点："光"字上部笔画紧聚，横画向右上斜，不宜太长。撇和竖弯钩的起笔处较近，但不相连。

（八）横折右弯钩

1. 横法与前同。

2. 至折处笔锋稍昂，向右下折笔略顿。

3. 向左再向右缓缓行笔作弯势。

4. 至钩处稍回锋向左，得势后提笔向上轻快挑出。

范字要点："九"字取横势，撇用曲头撇，居横中而偏右。横向右上斜，将要挑出时的笔画向正上方向挑出。

（九）横折斜弯钩
　　1. 横折同上法。
　　2. 弯处慢慢向右斜下行笔，呈一段圆弧状。
　　3. 钩法与上法同。

　　范字要点："风"字呈左收右展状，左右相背，主笔是右边的横折斜弯钩。中间短横向右上斜，中竖向右略弯。要注意中间布白的安排。

（十）横折竖钩
　　1. 起笔与横法同。
　　2. 至折处时笔锋稍昂后向右下折笔作顿。
　　3. 转锋向下作竖钩。

　　范字要点："同"字略呈上窄下宽状，左右略呈相向，左竖短些，中短横向右上斜。注意中间的布白安排，里面的笔画不宜写得太大或太小。

（十一）横折斜钩（刀钩）
　　与上法基本相同。只是竖画行笔向左方斜下。

　　范字要点："刀"字的撇，起笔在横的中间，直而有力，不能写得太长，以与钩脚水平为限。"刀"字斜中取正。

20

（十二）横折弯钩
　　起笔、收笔与上法同。只是竖画行笔向左带弯呈包围之势。"句""勿"等字用之。

　　范字要点："均"字左边的提土旁横和挑较重。竖较轻，挑的出锋正对着右撇的起笔处，中间两点写成左轻右重的两短横。

（十三）竖折折钩
　　1. 逆锋起笔。
　　2. 折后向左下作竖（或写成短撇）。
　　3. 同前横折弯钩法。

　　范字要点："弘"字左长右短，起笔作横较重。注意几个横的地方的距离要相等。弓旁略向右倾斜。

（十四）横折折弯钩
　　1. 起笔、运笔同横法。
　　2. 折笔向右下略作顿，向左下作撇。
　　3. 折笔向右作弯势，再往左呈包势。
　　4. 钩法同前法。

　　范字要点："乃"字的横向右上斜，撇的起笔紧靠右，略离横画。撇要斜而直，不宜弯曲，弯曲了就无力。也不宜太长，太长了，字的重心就不平稳。

（十五）左耳钩（横折左弯钩）

1. 横折同前法。
2. 尖接后向右下略弯渐重。
3. 至钩处稍顿，缩笔向上。
4. 得势后提笔向左趯出。

范字要点："陵"字写成上紧下松状，左竖用垂露，右两横轻重要有变化，双撇忌雷同。

（十六）右耳钩

写法与左耳钩相同，只是写得大一些。

范字要点："部"字写成左高右低状。点在横的偏右处，下两点的宽度与第一横相等。第二横不宜向右舒展，要留些地方给右边的笔画。右竖用悬针。

（十七）单耳钩

写法与横折弯钩相同，只是写得略小些。

范字要点："仰"字的单人旁写得较重，用垂露竖。中间紧促。右竖舒展，比左竖长而轻。

一、单人旁

柳体字中，单人旁的撇要写得较粗壮、刚劲。竖画呈垂露状，而下端略细。竖的落笔处于撇的中部下方。有时写得较直，有时则向左侧弯。"作"字的第二撇是曲头撇，比第一撇短。右边的三短横取势有变化，忌雷同。"休"字，右旁的"木"字较长，捺画的捺脚以不超过竖画的收笔处为宜。

二、双人旁

两撇均为短斜撇。第一撇短一些，第二撇的起笔处于第一撇的中部下方，两撇的右边垂直相平，以让右旁的笔画。整个偏旁有向左侧斜而靠右的趋势。"得"字的竖较直，两横画求变化。"复"字的竖往右相向，左右底平。

三、人字头

撇捺都较长，略带弧度，以盖住下部笔画，但又不要太过开张。撇轻捺重。捺的收笔比撇的收笔略高些，这是柳字的特点。"今"字底下用一短竖，正对撇捺的交叉处，以求稳妥。"金"字的竖也正对"人"字的交叉处，底横不宜太长。

四、示字旁

首点为斜点（有时写成短横），横写得略粗而斜，在点的下方转锋写短撇。竖的落笔处在横与撇的交叉的左下方，与上斜点的中心正对。最后一点在撇与竖的三角区旁。"神"字因右旁有一竖，故"礻"旁的竖较短，而"申"字的竖长，以求变化。"福"字的竖较长，与右旁的底部基本相平。

五、绞丝旁

第一撇折粗短，第二个撇折紧靠右上。首点点在第二撇的起笔的下方，右平以让右旁的笔画。下三点的左点为反点，中点较直，第三点为斜点，与第二撇的起笔和上点同在一垂直线上。绞丝旁一般写得较紧促。"纳"字，右旁占的部位较大，"絶"字左右各占一半。

六、竖心旁

竖心旁的左点较直，位于竖的中部上方，竖画多成垂露状，有时下端较轻。右点比左点高，有时用侧点，有时写成向左斜的直点，如"悟"字。竖心旁所占的比例较小。

七、反文旁

反文旁的第一撇写成短斜撇，有时用曲头撇。横画向右上斜。第二撇较细而呈一定的弧形，捺粗重，反文旁与左部所占比例基本相等。

八、竹字头

两撇定得短促，第二笔写成向右上斜的短横，第三笔写成直点，右边的直点向中心斜，上开下合。"竹"字所占的部位较小，两个"个"字紧凑，不能离得太远。

九、走之底

第一笔为斜点。第二笔要写得提按轻重自然，稍向左倾斜。平捺要写出一波三折的笔意。向右舒展，能把右旁的笔画包托起来，捺脚较长。

25

十、提手旁

提手旁的短横一般都写得较粗，竖钩一般偏于横的右端。底尖有时用钩，有时则写成垂露状，如"指"、"摧"字。挑笔较斜，挑出竖画后即收笔，避免与右部冲突（相让）。提手旁所占的比例较小。

十一、山字头

中竖略向左斜，较粗短，左竖和右竖明显向左倾斜，整个山字头较紧凑。"崇"字的"冖"开张，竖钩正对山字头的中竖。"岸"字的"厂"部写成横折撇。"干"部的竖用垂露竖。

十二、草字头

草字头的左竖向右斜。右竖写成小直撇向左斜。两短横的左横，左重右轻，右短横左轻右重。整个草字头写得紧凑，成上开下合的形态。

十三、广字旁

上点略靠横的右端，撇的落笔处较近横的中部，有时用兰叶撇。横画不宜过长。广字旁下的部分要根据具体的字合理安排，不要写得过大（或过小）。

十四、门字框

左竖用垂露竖，较直或向右微弯，比右竖钩略短，略轻。右钩出钩要刚劲有力。要注意门字框里笔画的布白安排，里面的笔画不宜过大或过小。

十五、走字旁

第一横粗短而略向右上斜，第二横稍轻细亦上斜。中间的短竖、短横和短撇大多用相向点代替。捺较平而向右舒展，以托住右旁的笔画。

十六、宝盖

宝盖一般要写得较宽，以覆盖住下部的笔画。中点正对下部的竖，居米字格的中竖线上。横钩向右舒展，有时连左点，有时则稍离一些。

十七、雨字头

雨字头一般也写得较宽，以覆盖住下部的笔画，结构原理与宝盖一样。第一横用短横，写得较粗。中间四点用两对点。如"露""灵"字，下部的笔画较繁，用笔宜轻，要注意布白的处理，笔画不要显得拥挤杂乱。

十八、尚字头

尚字头的结构原理与宝盖、雨字头的结构原理相同。"小"部写得紧促，中短竖较粗重，略向左斜，短竖正对下部中心，居米字格中垂线上。"冖"向右舒展，如"常"字的横钩较偏右。下部笔画不宜宽，以不超过"冖"为宜。

第四章　字形结构训练

一、独体字

　　独体字是指没有偏旁部首的字，它本身就是一个完整独立的整体。它们一般都由几个不同的笔画组成，书写独体字时，首先要确定哪一笔是主笔，怎样把主笔写好，才能把握字的重心。

　　"人"字，主笔是捺，书写时应把捺写重些。"中"字的主笔是中竖，是字的主心骨，应写得挺拔有力，"口"框写得扁一些。"月"字的主笔是横折竖钩。"之"字的主笔是捺。"氏"字的主笔是斜钩。"水"字的主笔是竖钩。这些笔画，对结构字的好坏起着关键的作用，我们书写时，应把这些主笔写得突出些，或长一些，或重一些。

二、合体字

（一）左右结构

1. 左边小要靠上

　口字旁、山字旁、提土旁等这类字，左旁的笔画很少，遇到右旁的笔画较多，字形较长的字，左旁小的偏旁一定要写得较靠上边，不能太低。如果左旁写得低了，整个字的重心就不平稳。

2. 右边少者靠下

　　右边的笔画比较少的字，书写时，左部要高些，右部要低些，这样整个字才显得左右重心平衡。如果右边写得高了，一是显得重心不稳，二是感觉右下角不满，好像笔画没有写完一样，原因是汉字都从左上角起笔写，到右下角结束。

3. 两平者左右均衡

　　这类左右结构的字，左右的部首所占的比例及高低要基本均匀。因为这些字的左右的笔画基本相等。如果把左旁写小了，或者把右边写小了，就会觉得疏密不当，布白不合理。应写得左右宽度基本相等，才显出整体美。

4. 以左让右

这些字，左边笔画少而右边笔画多，有往下取纵势的笔画，所以左边要写得窄一些，以让些地方给右旁的部分，使右部有伸展的余地，才会感觉疏密得当，结构合理。如果把左右写得一样大，像"時"字，会觉得左边的"日"太疏，右边的"寺"太密了。这类字的左右比例大致为 1：2。

33

5. 左占地多者，左大右小
　　本页字，虽然左边也要让一让右边，但左旁笔画特别多，右边的笔画少（结构原理与"2"相同），所以要让左旁占部位大些，右部小些，如果不是这样，也会疏密不当，视觉就不舒服。这类字左右所占的比例基本为2：1。

1. 上宽下窄的字

　　这类字的结构，上部的笔画要舒展，下部的笔画要短小紧促（主笔在上）。因为底部的笔画不宜展开，像"香"字，如果把下部的"日"字得与"禾"字一样大，那就疏密不当，布白不合理，视觉上就不舒服。这类字的上下重心要同在一米字格垂直线上。

35

2. 上窄下宽的字

　　这类由上下两部分组成的字，上部的笔画不宜舒展，下部的笔画宜舒展；上部占的部位要窄，下部占的部位要宽一些。汉字中的上下结构的字很多，楷书、行书也大多为上紧下松的结构。这里的字，上下两部分，上紧下松，整个字形呈梯形状，给人一种稳定的感觉。像"昌"字，如果反过来，那肯定很难看。

（三）左中右结构

　　柳体字的结构特点：中宫收紧。本页所选的字都是由左中右部分组成的字，这类字中宫（中间的部分）要紧促，整个字的结构才不至于显得松散，才能保持方正的特点。如果中间不收紧，就会觉得很扁。"街、辩、柳、徵"一类字，中间紧促，左右拱卫中间。别一类左中右结构的字，如"倾、修"等字，左边较舒展，也可以当作左右结构来处理。

（四）上中下结构

汉字中有些字类似高层建筑，书写时容易写得又窄又长。这类字一般是上中部收缩，下部伸展，可以当上下结构来处理。有些是中部占的比例小，中下部常有伸展的横画如"尊、慕、等、菩、善"等字，上部紧促的笔画与中下部舒展的横画形成鲜明的对比。本页字中有些字有几个横画，这些横画要有长短的变化，忌雷同。

（五）多体结构

1. 上部有左右关系的字

　　这些字既有上下关系，又有左右关系，书写时要全盘分析整个字的形态、位置再落笔。一般是上部写得宽些，下部写得窄些，上部的笔画覆盖着下部的笔画（结构原理与上下结构中的"上宽下窄"的字相通）。这类字还应注意上下左右间的笔画要有迎有让，穿插得当，才显出一个字的整体美。

2. 笔画堆叠的字

这类字的结构比较复杂，有的笔画繁多，像"器"字既有上中下关系，又有左右关系。这些字要处理好每一笔之间的关系。一部分和另一部分的布置要得当，不要显得拥挤杂乱，同时又要避免松垮散落。

（六）全包围结构
　　这类字左右有竖，一般
写得左收右紧，左轻右重。
同时也要处理好内外之间的
关系，如"困、固、国"等字，
里面的部分一般左右上下都
不相连，既不能写得太大，
也不能写得太小，以感觉和
谐为美。

三、"口"的处理

柳体字中"口"的处理与其他字体不同。"口"里面无笔画的,有时是左竖长,右竖短,底横搭在竖画上;有时横略长,左竖搭在底横上,如"足"字。里面有笔画的,右竖写得较长,如"者、涅"等字。

有些字主笔是撇，应把撇写长些，把横写短些，笔顺是先横后撇，如"左、在、夫"等字。有些字主笔是横，则把横写长些，把撇写短些，笔顺是先撇后横，如"右、有、若"等字。若反过来，就不好看了。这两类字的字形结构，实际上一类是上窄下宽，一类是上宽下窄。

五、笔画重复的字

笔画重复，如"川"字的三竖，"喜"字的三横，"业"字的四横等。各个笔画要有变化，或长或短，或轻或重，或斜或正，像羽毛、鱼鳞一样参差错落，以求生动。变化是书法的一个原则，若相同的笔画没有变化，状如算子，那就死板了。"违而不同，和而不犯"，万事万物都在变化，但必须和谐（统一）。一年四季，春夏秋冬，气候不同，但总有规律。变化（多样）而又和谐（统一）才显出事物的美来。

有些字没有垂直和较平的笔画做骨架，不是方方正正，不易找到重心，写不好就会让人感觉站不稳。这些字虽然没有较平的笔画，但重心必须掌握得好，就好比杂技演员走钢丝绳，又像运动员在跑弯道时，虽然身体倾斜，但始终不会摔倒。如"母、万"等字，弯钩在中心线，"此"等字的横较斜，但有往右弯的笔画支撑，所以重心就平稳了。

七、长短自然

汉字是方块字，它是由象形文字变化来的，有些字原来就是长的，有的本来就很扁，把它们放在一起，短字还没有高字的一半。要因字形而异，不要强求一律，要长短自然。一幅书法作品中有了长短、高矮的对比，就有了变化，就有了生气。

有的字的笔画本来就多，写这些字时，笔画安排要紧凑，要写得略大些，但也应防止书写过大而溢出框外。有些字的笔画本来就短小，凡写这些字时，字形要比其他字小一二围，但也要防止书写得过小（或过大），笔画要写得丰满些，以求小中见大，能和其他字统一起来。

九、疏密得当

笔画较少的字，如"入、礼、上"等字，间架要求疏朗，布白均匀，笔画字形饱满。笔画繁多的字，如"囊、辩、徽"等字，间架密布，笔画要求略瘦，而写得均匀，间距匀称调和。疏和密的字，组合在一起，才能构成一个和谐的整体。